嬉.生活
Chic 040

可愛印章╳幸福手作雜貨╳屬於自己的手感生活

隨手刻橡皮章，第1顆就上癮

mizutama 著　賴庭筠 譯

高寶書版集團

CONTENTS

隨手刻橡皮章，第一顆就上癮

Chapter 1
橡皮章讓你的每天更 HAPPY！

Chapter2
流行又可愛！橡皮章圖案集

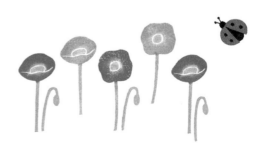

Chapter 3
動手刻刻看！動手做做看！

Chapter 1

橡皮章讓你的
每天更 HAPPY ！

這一章將介紹利用橡皮章製作，

製作充滿創意的手作雜貨

可以送給家人、朋友，

也可以用來裝飾室內空間。

利用橡皮章，

來享受每一天的生活！

要好好活用每個刻出來的印章哦！

Letter & Card

充滿心意的信件與卡片

充滿驚喜的設計☆　可愛又讓人開心的信件與卡片。
製作立體機關，或是在蓋印時加入自己的巧思，
一下子就能完成。

立體小兔卡片
雜貨製作方法　P78

 圖案 P48　 圖案 P36　HELLO 圖案 P42

割出切口後再折一下，
就可以讓小兔子站起來囉！

HELLO

站起來　　站起來　　站起來

卡片上的訊息也可以
用印章蓋出來哦。

能隱約看見信紙的
半透明信件組，
需要高明的蓋印技巧！

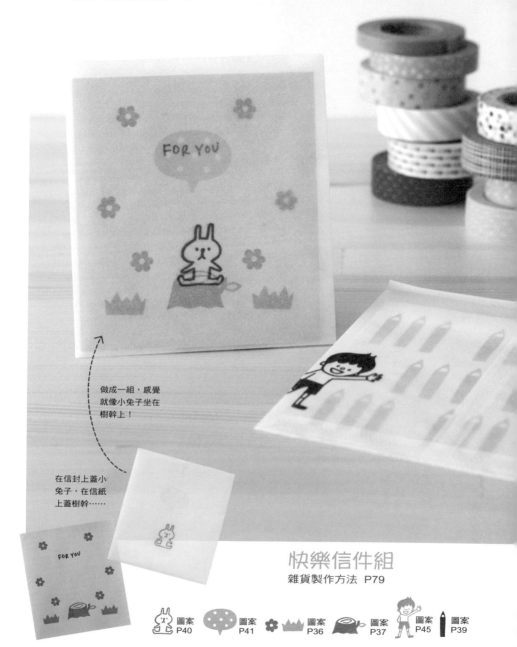

做成一組，感覺
就像小兔子坐在
樹幹上！

在信封上蓋小
兔子，在信紙
上蓋樹幹……

FOR YOU

快樂信件組
雜貨製作方法 P79

圖案
P40　　圖案
P41　　圖案
P36　　圖案
P37　　圖案
P45　　圖案
P39

 圖案
P50

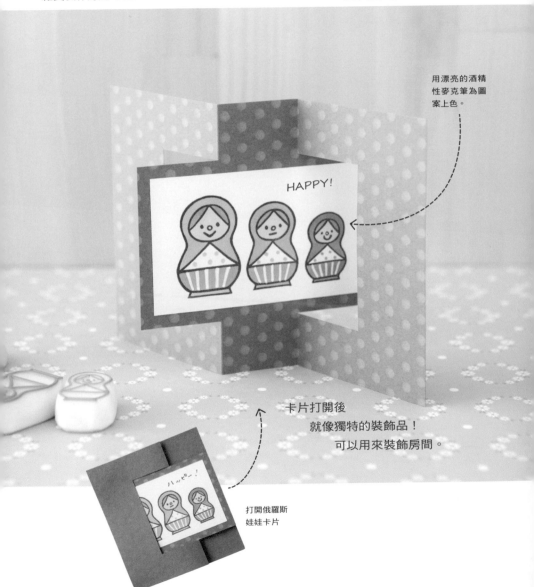

用漂亮的酒精
性麥克筆為圖
案上色。

HAPPY!

卡片打開後
就像獨特的裝飾品！
可以用來裝飾房間。

打開俄羅斯
娃娃卡片

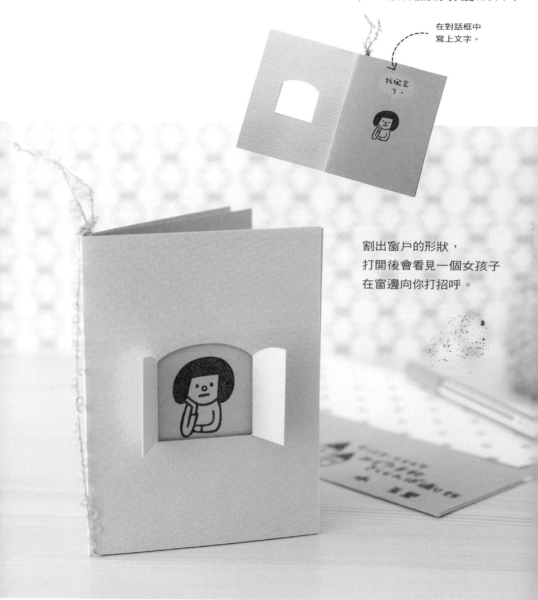

在對話框中
寫上文字。

割出窗戶的形狀，
打開後會看見一個女孩子
在窗邊向你打招呼。

窗邊女孩卡片
雜貨製作方法 P81

圖案
P41

Gift

創意印章禮品包裝，收禮的人好開心！

用橡皮章為包裝增添個人巧思，
更能傳達你的心意哦！

花草種子袋
雜貨製作方法　P82

圖案
P52

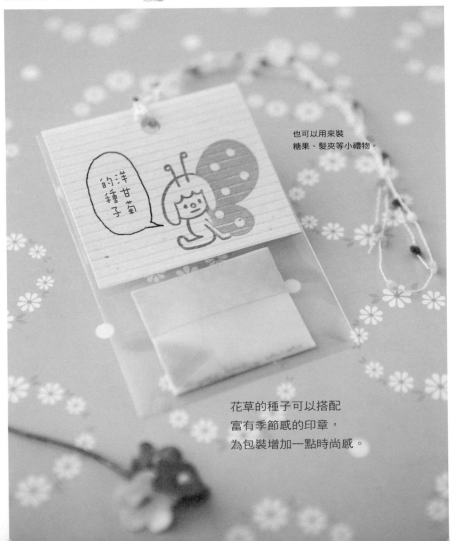

也可以用來裝
糖果、髮夾等小禮物。

花草的種子可以搭配
富有季節感的印章，
為包裝增加一點時尚感。

給正在加油的人，
充滿謝意的營養飲料！
別忘了寫上為對方打氣的話哦。

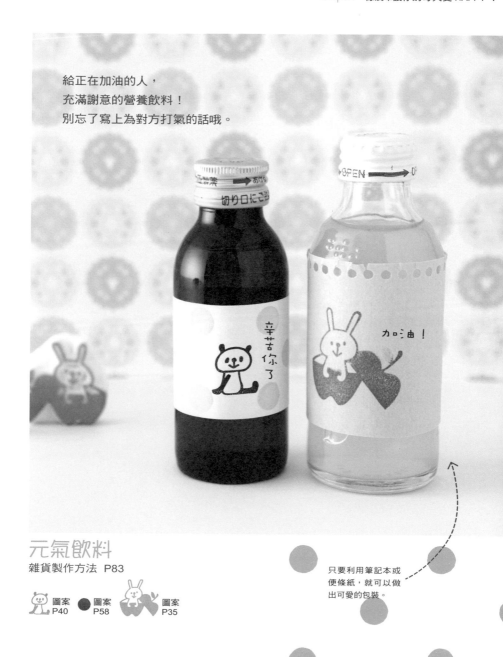

元氣飲料
雜貨製作方法 P83

圖案
P40　　圖案
P58　　圖案
P35

只要利用筆記本或
便條紙，就可以做
出可愛的包裝。

用蓋上圖案的包裝紙
來包裝禮物，
就能充滿手作感。

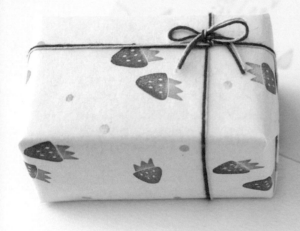

只要蓋上圖案，
一般白紙或影印紙
就能成為簡單的包裝紙。

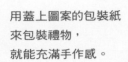

印章包裝紙
雜貨製作方法 P83

圖案
P35 　圖案
P62 　圖案
P28 　圖案
P30 　圖案
P58

紙袋與標籤

雜貨製作方法　P84

 圖案
P40　 圖案
P58　 圖案
P28

在迷你信封上寫上文字，
放在俄羅斯娃娃的胸前。

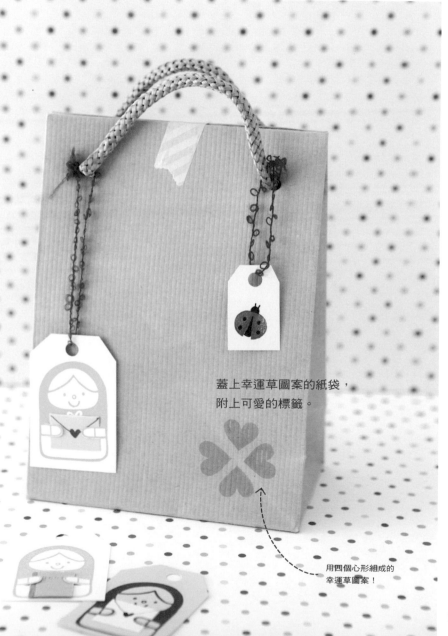

蓋上幸運草圖案的紙袋，
附上可愛的標籤。

用四個心形組成的
幸運草圖案！

Stationery

用心裝飾，讓書桌變得熱鬧！

用印章來裝飾文具、書桌，
不只可愛，還對辦公、唸書很有幫助！

我的月曆
雜貨製作方法 P85

圖案 P47　圖案 P28　JUNE 圖案 P42

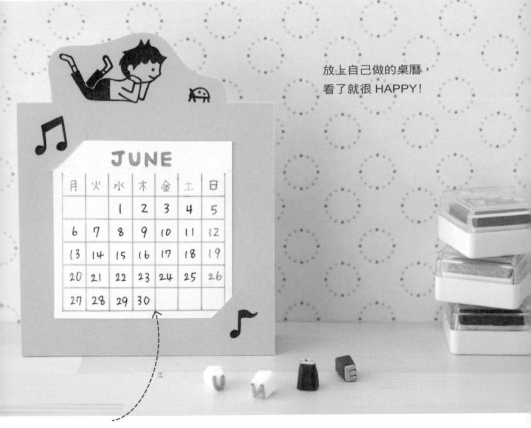

放上自己做的桌曆，
看了就很 HAPPY！

每個月更換月曆，
用印章蓋上的英文
感覺很時尚。

14

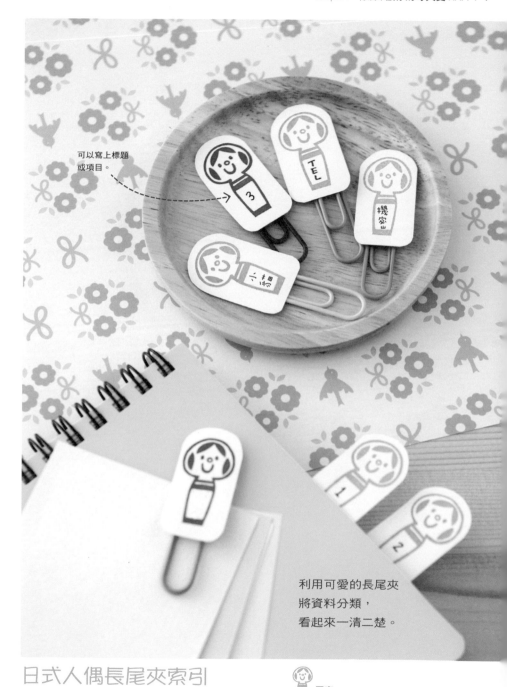

可以寫上標題
或項目。

利用可愛的長尾夾
將資料分類，
看起來一清二楚。

日式人偶長尾夾索引
雜貨製作方法 P86

圖案
P51

文具盒標籤

雜貨製作方法 P87

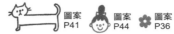

圖案 P41　圖案 P44　圖案 P36

將雜亂無章的文具
用盒子分類，並製作標籤！
也可以貼上自己的名字！

可以寫上自己的名字
或文具名稱。

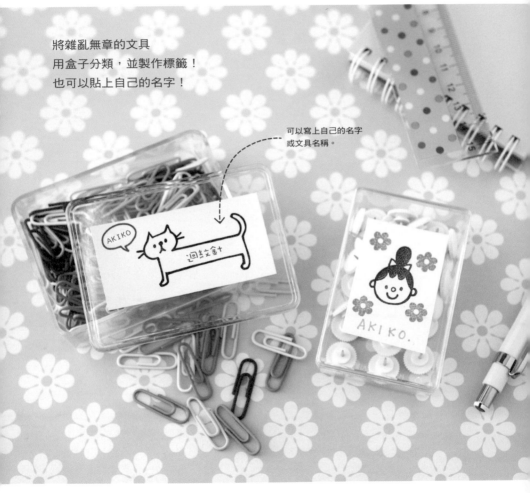

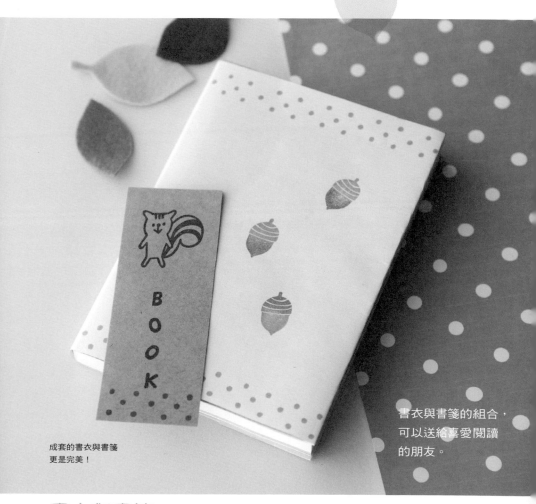

書衣與書箋的組合，
可以送給喜愛閱讀
的朋友。

成套的書衣與書箋
更是完美！

書衣與書箋
雜貨製作方法　P87

圖案
P49　　BOOK 圖案
P42　　圖案
P54　　圖案
P40

Kitchen & Dining

在時尚的廚房享受時尚下午茶！

裝飾廚房與餐桌的創意雜貨。
不僅能讓在廚房的你看了心情好，
在家裡舉辦派對、享用下午茶時也會很開心！

迷你旗杆
雜貨製作方法　P88

圖案 P29　圖案 P35　圖案 P54

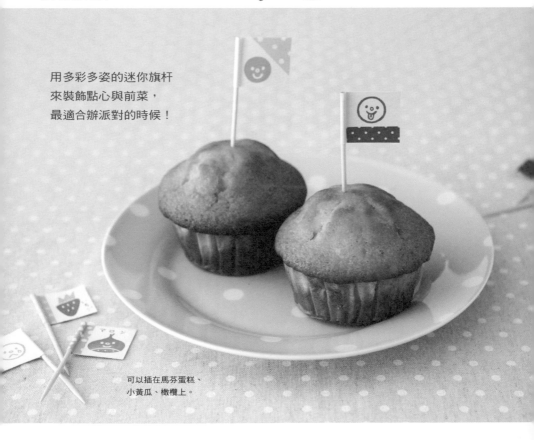

用多彩多姿的迷你旗杆
來裝飾點心與前菜，
最適合辦派對的時候！

可以插在馬芬蛋糕、
小黃瓜、橄欖上。

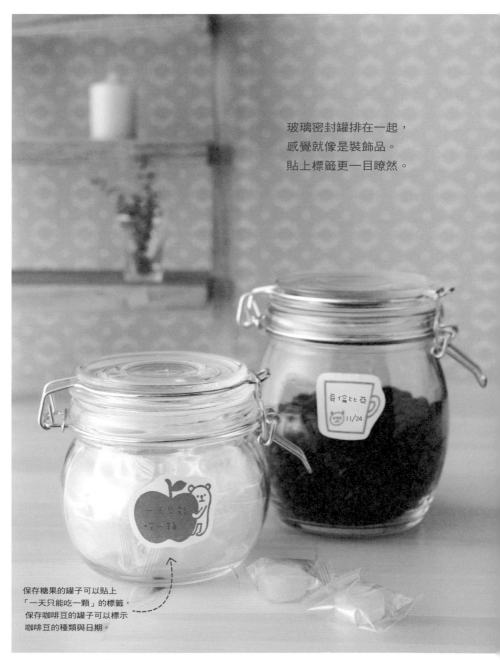

玻璃密封罐排在一起，
感覺就像是裝飾品。
貼上標籤更一目瞭然。

保存糖果的罐子可以貼上
「一天只能吃一顆」的標籤，
保存咖啡豆的罐子可以標示
咖啡豆的種類與日期。

密封罐標籤
雜貨製作方法 P88

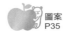圖案
P35

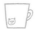圖案
P33

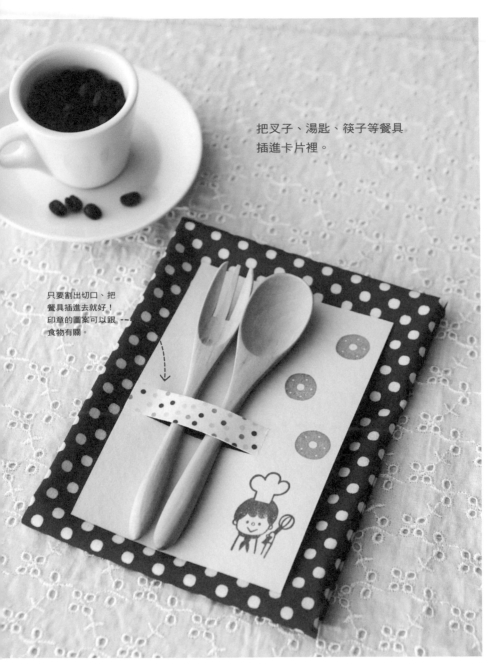

把叉子、湯匙、筷子等餐具
插進卡片裡。

只要割出切口、把
餐具插進去就好！
印章的圖案可以跟
食物有關。

 餐具卡
雜貨製作方法 P89

 圖案
P32　●圖案
P33

自家 café 菜單
雜貨製作方法　P90

圖案 P48　圖案 P32　圖案 P41

邀請朋友到家裡享用下午茶時，
可以準備自家 Café 的菜單，
感覺好時尚！

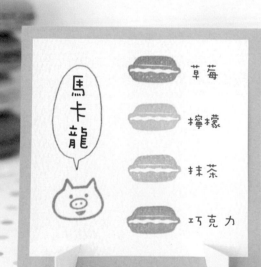

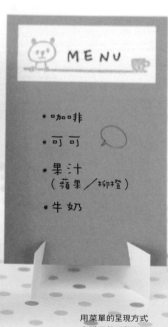

用菜單的呈現方式
來說明飲料與甜點
的種類，GOOD ！

21

Interíor

橡皮章讓生活多彩多姿

印章雜貨也能用來裝飾室內空間。
自然不造作的裝飾,不僅能讓自己開心,
也能讓家人、客人的心情變好!

長條紙片裝飾
雜貨製作方法 P91

 圖案
P51

連續蓋上相同的圖案
也很可愛!可以用兩
種,或是全都不一樣
的顏色。

在折成等寬的長條紙片上
砰砰砰砰⋯⋯蓋上圖案,
一下子就能做好漂亮的裝飾品!

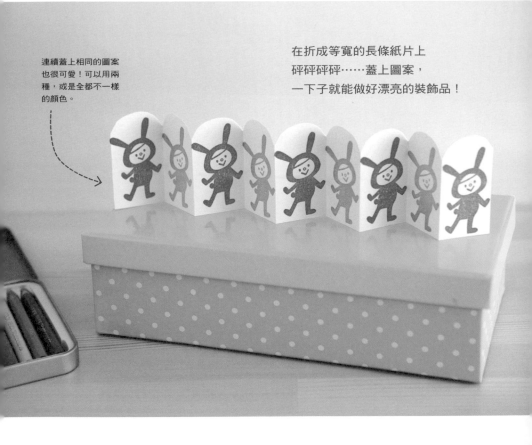

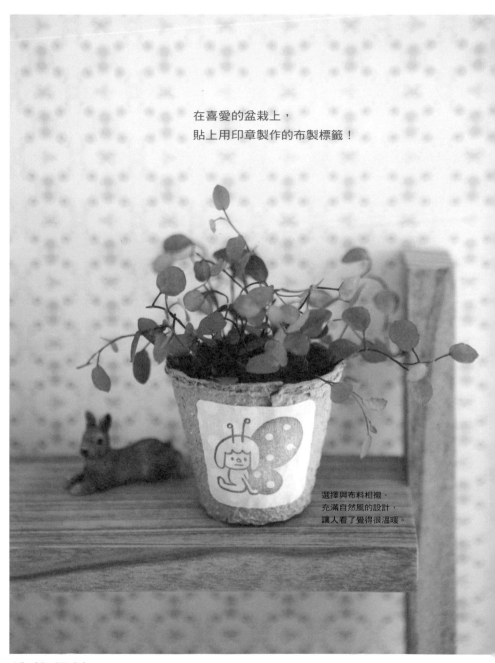

在喜愛的盆栽上，
貼上用印章製作的布製標籤！

選擇與布料相襯、
充滿自然風的設計，
讓人看了覺得很溫暖。

盆栽標籤
雜貨製作方法 P91

 圖案
P52

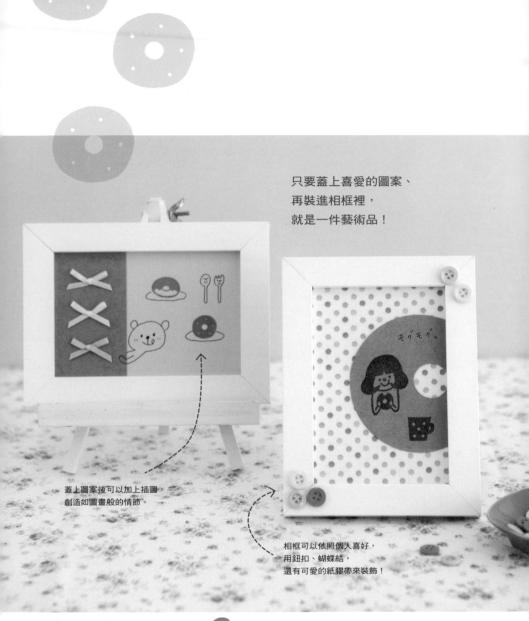

只要蓋上喜愛的圖案、
再裝進相框裡，
就是一件藝術品！

蓋上圖案後可以加上插圖，
創造如圖畫般的情節。

相框可以依照個人喜好，
用鈕扣、蝴蝶結，
還有可愛的紙膠帶來裝飾！

印章藝術
雜貨製作方法 P92　　圖案
　　　　　　　　　　　　　　　　P33

可愛吊飾
雜貨製作方法　P93

 圖案
P40　　圖案
P36　　圖案
P30

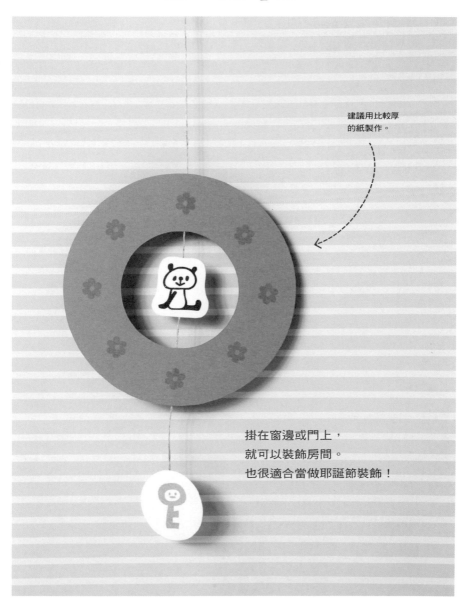

建議用比較厚
的紙製作。

掛在窗邊或門上，
就可以裝飾房間。
也很適合當做耶誕節裝飾！

一開始我只是喜歡刻橡皮章，

只要在手邊的記事本、信紙上蓋上圖案就很滿足。

一旦熟能生巧，就會開始有「好想給其他人看！」

「希望有人稱讚我的作品很可愛」等想法！

後來，我開始為現成品加工，製作獨一無二的雜貨，

再用自己製作的橡皮章蓋上圖案，把作品送給朋友。

這就是我開始製作雜貨的契機。

手作雜貨擁有現成品沒有的溫度與情感，

既能讓對方開心，又能讓對方感受到自己的誠意。

大家的作品不一定要和這一章介紹的雜貨一模一樣，

希望大家可以用自己喜歡的素材、喜歡的圖案，

開心地動手製作雜貨 ♪

不僅可以送給別人
還可以裝飾自己的房間。
看了就覺得心情好好 ♪

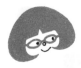

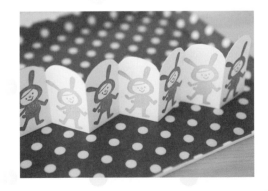

Chapter 2
流行又可愛！
橡皮章圖案集

這一章將介紹許多

流行又可愛的橡皮章圖案。

從初學者也能上手的簡單圖案，

到稍微具有難度的圖案，

請大家好好欣賞它們的魅力

這些圖案都是原尺寸，

可以直接用來刻橡皮章！

Simple Mark
初學者也能上手的簡單圖案！

建議初學者先挑戰簡單的圖形，
再利用不同的顏色與排列方式讓作品更豐富！

心形 2

心形 1

星星

音符 1

這些簡單的圖形都可以直接影印使用，
放大、縮小後就可以用在各種地方哦！

泡泡

音符 2

霓虹

蝴蝶結

水滴

28

・・・原尺寸圖案・・・

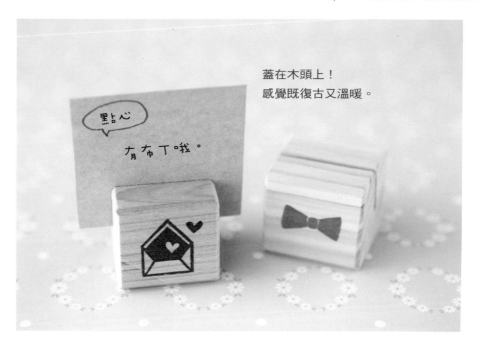

蓋在木頭上！
感覺既復古又溫暖。

微笑

啾咪！

鬼臉

哭泣

各式各樣的表情圖案，
寫信時非常好用！

製作可以組合的兩種圖案，
透過顏色來加以區別，感覺非常有趣。

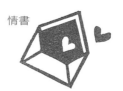

情書

信封（只有外框的圖案）

＋

信封（沒有外框的圖案）

＝

將兩種圖案組合在一起　P76

稍微蓋歪也很可愛。

· · · 原尺寸圖案 · · ·

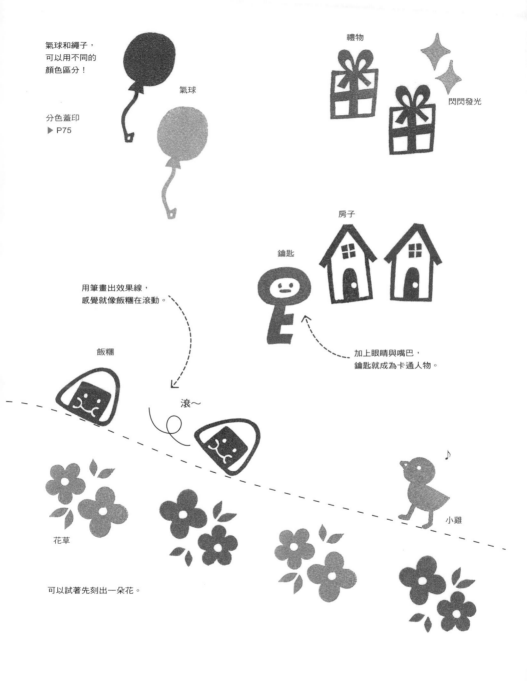

氣球和繩子，
可以用不同的
顏色區分！

分色蓋印
▶ P75

氣球

禮物

閃閃發光

房子

鑰匙

用筆畫出效果線，
感覺就像飯糰在滾動。

加上眼睛與嘴巴，
鑰匙就成為卡通人物。

飯糰

滾～

花草

小雞

可以試著先刻出一朵花。

· · · 原尺寸圖案 · · ·

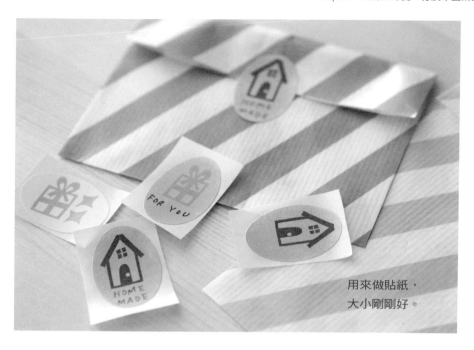

用來做貼紙，
大小剛剛好。

用自動鉛筆的尖端戳，
就可以戳出點點的感覺。
記得筆芯要收起來哦。

也可以用筆
畫上眼睛與嘴巴。

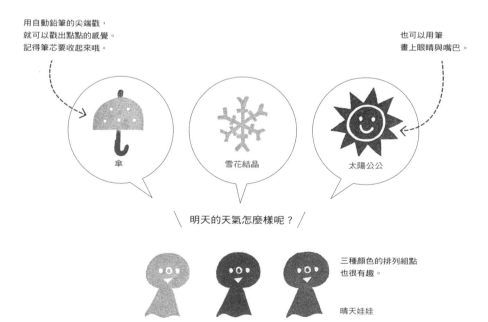

傘

雪花結晶

太陽公公

明天的天氣怎麼樣呢？

三種顏色的排列組點
也很有趣。

晴天娃娃

. . . 原尺寸圖案 . . .

Sweets

品嚐香甜可愛的甜點

光是看到這些讓人食指大動的甜點們，就覺得好幸福。
可以把充滿魅力的馬卡龍、甜甜圈排在一起，
享受香甜的下午茶時光！

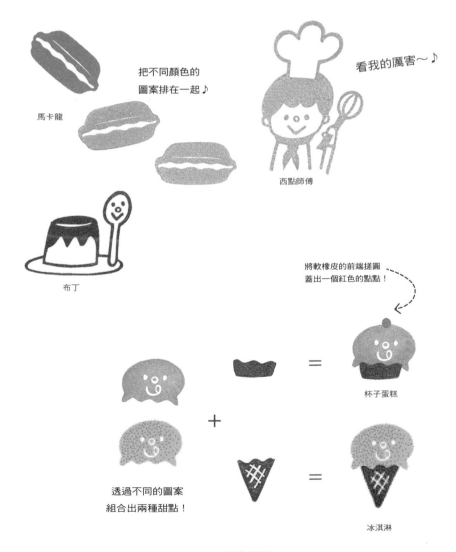

把不同顏色的
圖案排在一起♪

馬卡龍

看我的厲害～♪

西點師傅

將軟橡皮的前端搓圓
蓋出一個紅色的點點！

布丁

杯子蛋糕

＋

＝

透過不同的圖案
組合出兩種甜點！

＝

冰淇淋

· · · 原尺寸圖案 · · ·

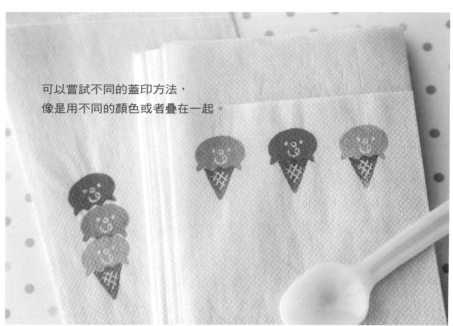

可以嘗試不同的蓋印方法，
像是用不同的顏色或者疊在一起。

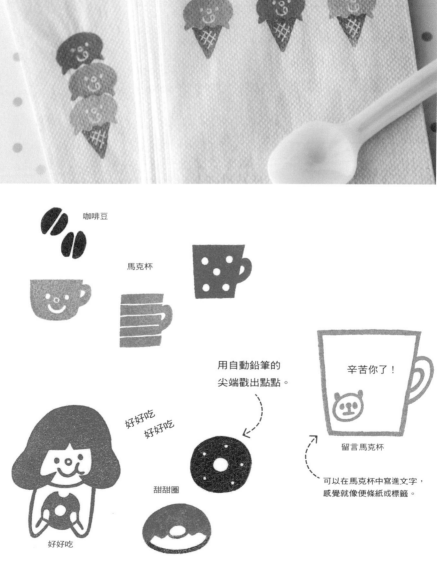

咖啡豆

馬克杯

用自動鉛筆的
尖端戳出點點。

辛苦你了！

好好吃
好好吃

甜甜圈

留言馬克杯

好好吃

可以在馬克杯中寫進文字，
感覺就像便條紙或標籤。

· · · 原尺寸圖案 · · ·

Fruits

各式各樣的水果天堂

水果圖案適合搭配感覺很有精神的亮色，
可愛的設計可以用在各種場合。
有時候只要換個顏色，看起來就像不同的水果哦！

櫻桃之吻

眼睛、嘴巴
還有臉頰上的紅暈，
也可以用筆畫。

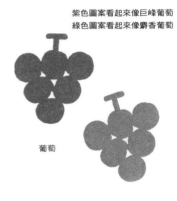

紫色圖案看起來像巨峰葡萄
綠色圖案看起來像麝香葡萄

葡萄

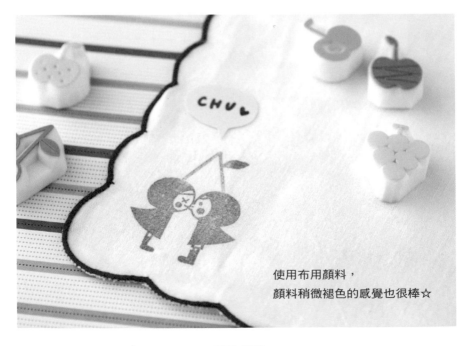

使用布用顏料，
顏料稍微褪色的感覺也很棒☆

· · · 原尺寸圖案 · · ·

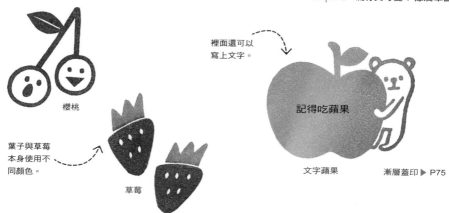

櫻桃

裡面還可以
寫上文字。

記得吃蘋果

葉子與草莓
本身使用不
同顏色。

草莓

文字蘋果

漸層蓋印 ▶ P75

哈囉

蘋果小兔

可以嘗試各式各樣的設計。
像是加上細線與點點，
或者挖空的圖形。

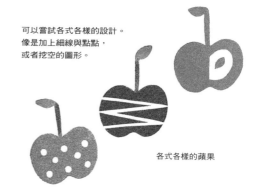

各式各樣的蘋果

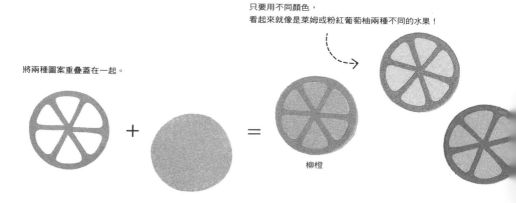

將兩種圖案重疊蓋在一起。

只要用不同顏色，
看起來就像是萊姆或粉紅葡萄柚兩種不同的水果！

＋

＝

柳橙

Garden

拈花惹草的快樂花園

花草圖案用途很廣。
可以只蓋一種、加以組合，
或者排成一排。

快點長大～

玫瑰小兔

澆花熊貓

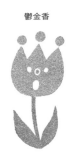

鬱金香

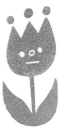

花、莖、葉可以
用不同的顏色。

幼苗 ×2.5，
第3個幼苗只蓋莖的部份，
上面再加上花。

從幼苗到開花

幼苗 ×2

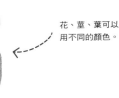

草

幼苗 ×1

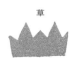

・・・原尺寸圖案・・・

加上如圖畫般的情節。

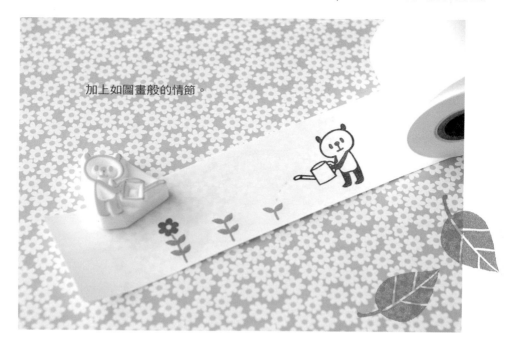

小鳥也可以用筆畫。

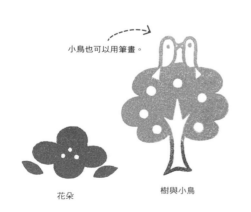

花朵

樹與小鳥

不同方向的葉片，
感覺既活潑又漂亮。

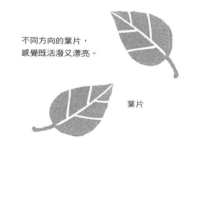

葉片

樹幹

・・・原尺寸圖案・・・

Stationery

讓文具充滿樂趣

文具圖案可以走美式普普風,搭配鮮豔的顏色,
用在信件或宅配等,非常實用。

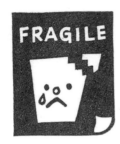

易碎品

郵票

只要用丸刀,
就可以輕易刻出
郵票的邊緣

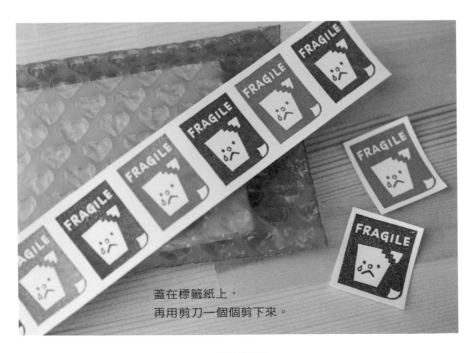

蓋在標籤紙上,
再用剪刀一個個剪下來。

· · · 原尺寸圖案 · · ·

我剪

我剪

裁切線

剪刀

可以只用一種顏色，
或者用兩種顏色來區分刀與柄。
非常適合用來標示裁切線！

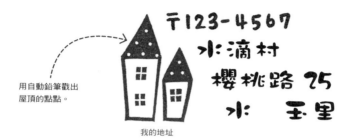

用自動鉛筆戳出
屋頂的點點。

〒123-4567
水滴村
櫻桃路25
水　玉里

我的地址

試著挑戰自己的地址吧，
感覺很實用哦！

筆記本

蠟筆

色鉛筆

試著做出
各種不同顏色的圖案吧。

・・・原尺寸圖案・・・

Frame

裝飾用的外框到處都能派上用場！

外框最實用了，不僅能寫上文字，還可以當做裝飾。
此外還能用在留言、簽名、標題、設計等各式各樣的場合。

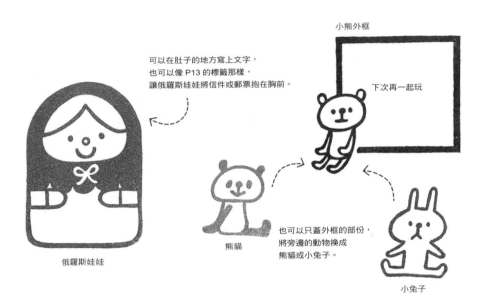

可以在肚子的地方寫上文字，
也可以像 P13 的標籤那樣，
讓俄羅斯娃娃將信件或郵票抱在胸前。

小熊外框

下次再一起玩

俄羅斯娃娃

熊貓

也可以只蓋外框的部份，
將旁邊的動物換成
熊貓或小兔子。

小兔子

也可以把相同的圖案串在一起，
感覺就像有花邊的外框。

這樣感覺也很漂亮，
要小心別蓋歪囉。

玫瑰

用玫瑰營造浪漫的氛圍。

水滴

用點點做出簡單的設計。

・・・原尺寸圖案・・・

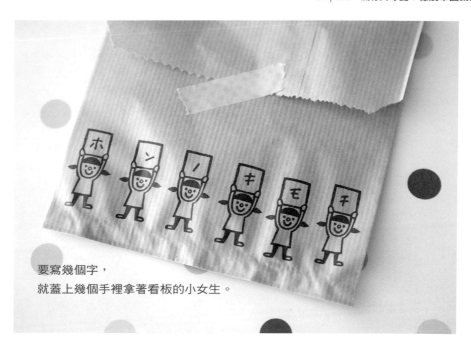

要寫幾個字，
就蓋上幾個手裡拿著看板的小女生。

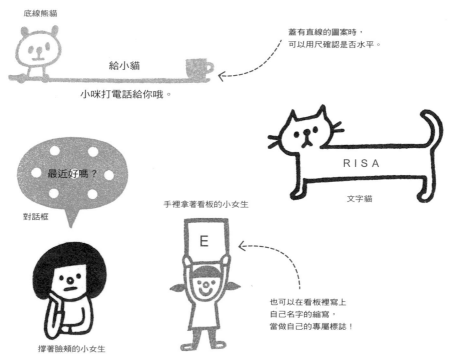

底線熊貓

蓋有直線的圖案時，
可以用尺確認是否水平。

給小貓

小咪打電話給你哦。

最近好嗎？

對話框

RISA

文字貓

手裡拿著看板的小女生

也可以在看板裡寫上
自己名字的縮寫，
當做自己的專屬標誌！

撐著臉頰的小女生

・・・原尺寸圖案・・・

Letter

文字也可以用印章一個一個蓋出來！

試著挑戰英文字母與數字吧！
只要將喜歡的圖案與名字縮寫組合在一起，就是專屬於自己的印章囉！

＊英文字母

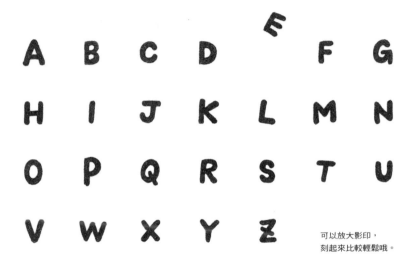

可以放大影印，
刻起來比較輕鬆哦。

＊數字

刻得圓一些感覺比較柔和，
刻得方一些也別有風味！

· · · 原尺寸圖案 · · ·

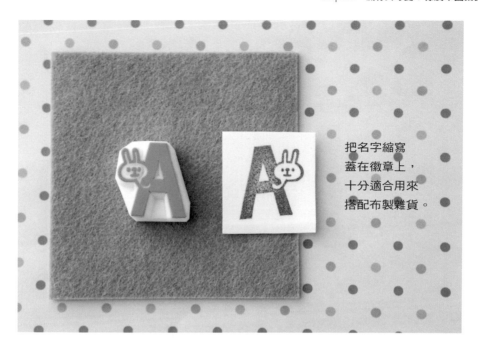

把名字縮寫
蓋在徽章上，
十分適合用來
搭配布製雜貨。

＊名字印章

可以換成你的名字縮寫。

小兔字母

小熊字母

很適合初學者的
簡單印章。

蘋果字母

用自動鉛筆戳出點點。

姓名香菇

落款

· · · 原尺寸圖案 · · ·

43

Girls & Boys

製作自己的分身，女生和男生。

熟悉橡皮章的製作方法後，可以試著挑戰把人刻成印章。
像是請朋友當模特兒，或者製作自己的分身都非常有趣！

＊和自己長相一模一樣的「分身標誌」

斯文男生

調皮男生

可以觀察髮型與表情，
挑戰把朋友或自己的臉
刻成印章。

笑臉女生

活潑女生

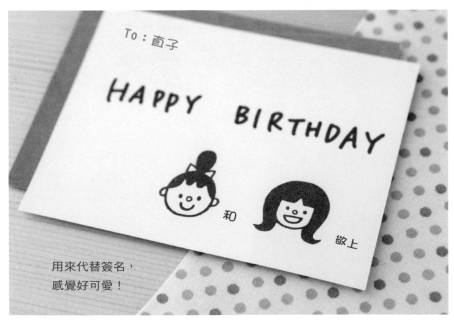

To：直子

HAPPY BIRTHDAY

和

敬上

用來代替簽名，
感覺好可愛！

・・・原尺寸圖案・・・

＊傳達心意的文字印章

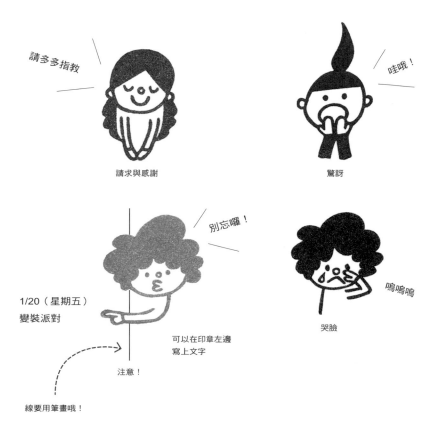

請多多指教

請求與感謝

哇哦！

驚訝

別忘囉！

1/20（星期五）
變裝派對

可以在印章左邊
寫上文字

注意！

線要用筆畫哦！

嗚嗚嗚

哭臉

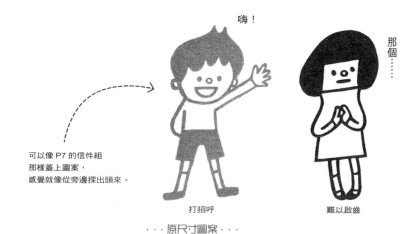

嗨！

那
個
……

可以像 P7 的信件組
那樣蓋上圖案，
感覺就像從旁邊探出頭來。

打招呼

難以啟齒

・・・原尺寸圖案・・・

45

＊各式各樣的女生與男生

用筆畫上直線，
感覺就像坐在線上。

坐姿

快快樂樂出門

外出打扮

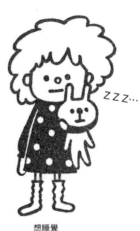

ＺＺＺ…

想睡覺

讓他們面對面，
就像在玩猜拳！

只用一個圖案，
感覺就像在說「Bye bye」，
也像在說「看這邊～～～」。

布

石頭

也可以用來表示
「加油！」等，
為對方打氣的圖案。

・・・原尺寸圖案・・・

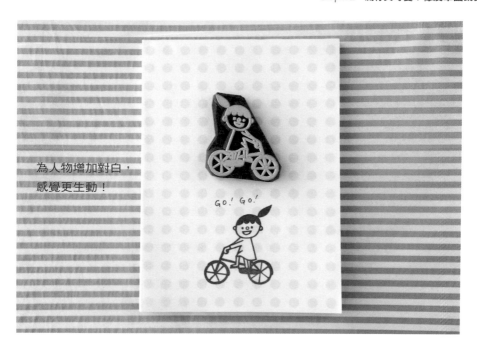

為人物增加對白，
感覺更生動！

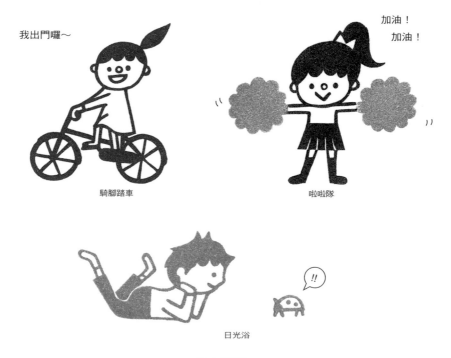

我出門囉～

騎腳踏車

加油！
加油！

啦啦隊

日光浴

・・・原尺寸圖案・・・

Animals

充滿玩心的調皮動物

可愛滿點！快點來挑戰把小動物刻成印章！
只要改變表情與動作，就可以幫你傳達自己的心情！

悠閒小豬

疑惑小貓

元氣青蛙

加上各式各樣的表情

呆呆熊貓

無聊小兔

貪吃小熊

遵命！

感覺也像在說
「糟糕了～」呢。

敬禮小兔

哇～！

快樂小熊

・・・原尺寸圖案・・・

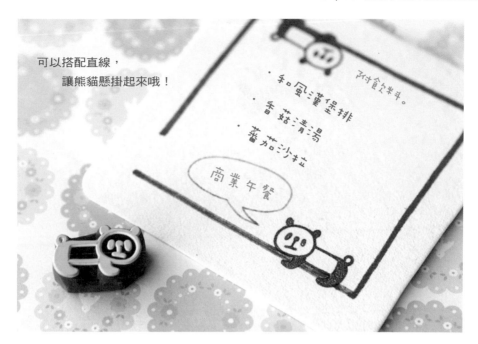

可以搭配直線，
　　讓熊貓懸掛起來哦！

慢慢走

慢慢走熊貓

讓熊貓媽媽
背著熊貓寶寶
慢慢向前走……

呵呵呵

好奇松鼠

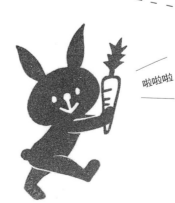

啦啦啦

紅蘿蔔小兔

· · · 原尺寸圖案 · · ·

Characters

你喜歡的可愛人偶是？

俄羅斯娃娃、日式人偶、布娃娃等，
五花八門的可愛人偶！
這些可愛的印章讓人看了不禁心花怒放、興奮不已。

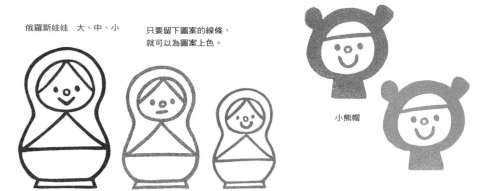

俄羅斯娃娃　大、中、小

只要留下圖案的線條，
就可以為圖案上色。

小熊帽

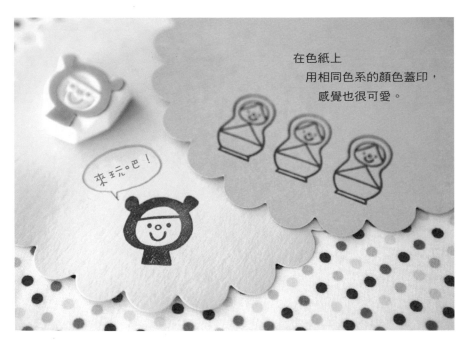

在色紙上
　用相同色系的顏色蓋印，
　　感覺也很可愛。

來玩吧！

···原尺寸圖案···

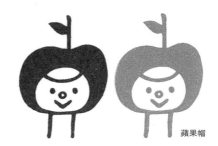

蘋果帽

如果圖形不好刻，
可以反過來，
將瓢蟲的點點挖空。

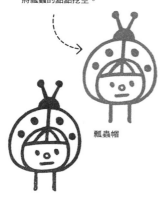

瓢蟲帽

跳舞！
跳舞！

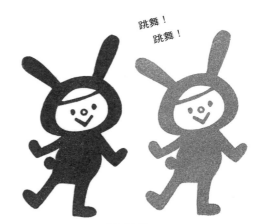

小兔玩偶裝

日式人偶

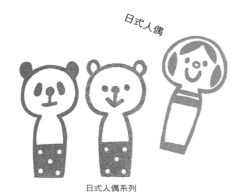

日式人偶系列

在走路的俄羅斯娃娃

去寄信！

慢慢走

・・・原尺寸圖案・・・

51

Seasons

春夏秋冬的繽紛集

試著挑戰呈現四季風情的印章吧！
這些印章可以用在邀請朋友參加活動或日常問候的卡片上。

＊Spring

讓人既期待又興奮的春季圖案，
記得搭配鮮豔的顏色。

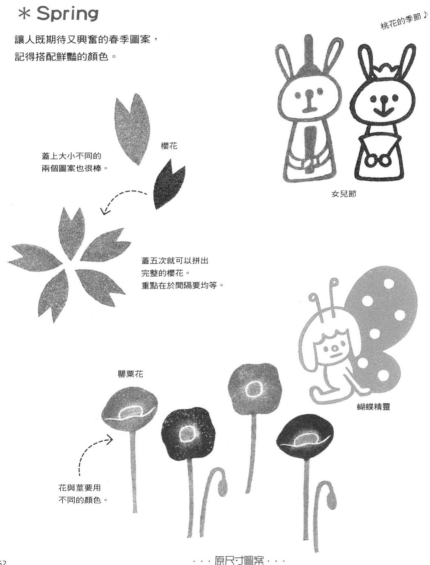

桃花的季節♪

櫻花

蓋上大小不同的
兩個圖案也很棒。

女兒節

蓋五次就可以拼出
完整的櫻花。
重點在於間隔要均等。

罌粟花

蝴蝶精靈

花與莖要用
不同的顏色。

・・・原尺寸圖案・・・

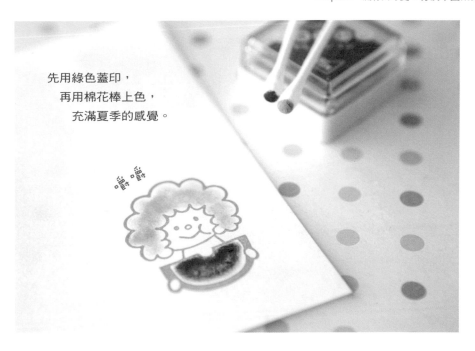

先用綠色蓋印，
再用棉花棒上色，
充滿夏季的感覺。

✳ Summer

讓人想起海邊、游泳池、暑假，
悠閒的夏季圖案。

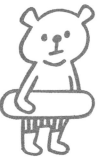

卡在游泳圈裡了

放暑假囉～！

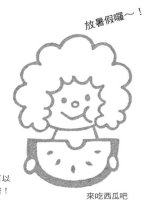

船錨

海水浴

可以用筆畫出
帆船下方的波浪。

帆船

種子可以
用筆畫！

來吃西瓜吧

* Fall

用溫暖的色調呈現
果實、葉片、閱讀等秋季圖案。

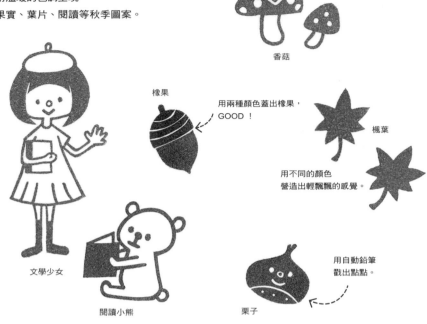

香菇

橡果

用兩種顏色蓋出橡果，
GOOD ！

楓葉

用不同的顏色
營造出輕飄飄的感覺。

文學少女

閱讀小熊

栗子

用自動鉛筆
戳出點點。

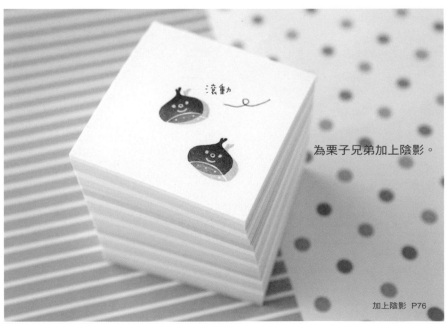

滾動

為栗子兄弟加上陰影。

加上陰影 P76

· · · 原尺寸圖案 · · ·

✳ Winter

耶誕節、新年……
好多讓人開心的溫馨節日。

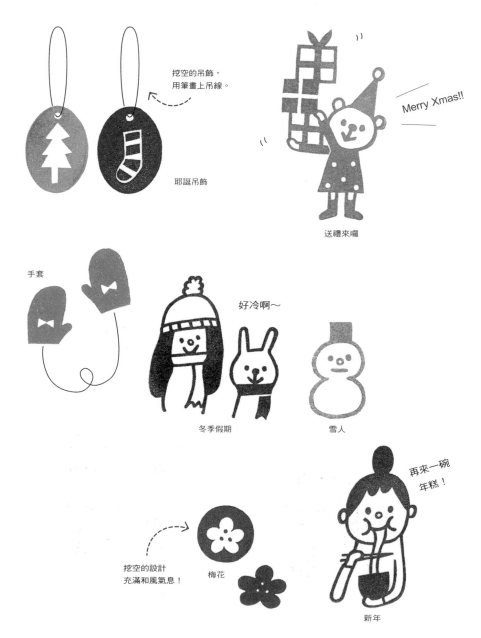

挖空的吊飾，
用筆畫上吊線。

耶誕吊飾

Merry Xmas!!

送禮來囉

手套

好冷啊～

冬季假期　　雪人

再來一碗
年糕！

挖空的設計
充滿和風氣息！

梅花

新年

· · · 原尺寸圖案 · · ·

COLUMN

橡皮章好好玩 ♪

1 為圖案著色

用印章蓋出圖案後為圖案上色，樂上加樂，
尤其是線條比較多的圖案，最適合上色☆

用畫筆上色

因為顏色會混在一起，一定要等印章的顏料乾了才能上色哦。
建議大家使用顏色飽滿、快乾的酒精性麥克筆、水性原子筆。

酒精性
麥克筆

只要為臉的一部
份上色，就可以
做出有花紋的貓。

水性
原子筆

幫光溜溜的小熊
畫上吊帶褲。

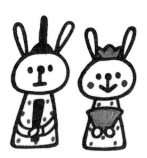

為和服畫上流行的點點。
也別忘了臉頰上的腮紅哦。

用色鉛筆上色

在圖畫紙等比較粗糙的紙上蓋上圖案，
再用色鉛筆上色，可以營造出獨特的質感哦。

呵♡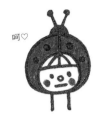

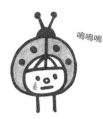 嗚嗚嗚

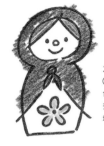

為手繪風印章
（P62）的圖案上
色時，可以刻意
畫得粗糙一些，
增加時尚感！

像是在臉頰上畫紅暈、
淚滴等。

肚子不要塗滿，
留一點底色。

用顏料與棉花棒上色

用棉花棒與顏料上色，可以營造輕柔的氛圍。
記得不要出力，要像畫小圓般輕輕地上色。

傘旁邊可以畫上雨
滴，看起來也很像
雪，很漂亮吧！

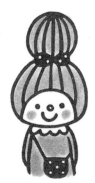

用棉花棒上色時
不需要仔細塗滿，
可以從中心向外
擴展。

2 印章與插圖

大家可以試著把不同印章的圖案組合在一起，也可以用筆畫上線條！
這樣不僅能增添樂趣，還可以彌補沒有刻好的地方。

把簡單的圖案組合在一起，再加上插圖！

就算是很簡單的圖案，只要透過組合與手繪線條，就可以變成很棒的圖案！
初學者也能得心應手。

圓形　　三角形　　四方形　　雲朵　　半圓形

把兩個圓形排在一起再加上觸角，就是一隻蝴蝶。

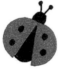

只要有兩個半圓形，再用筆畫上身體與頭，就是可愛的瓢蟲。

半圓形加三角形，就是冰淇淋！

為四方形畫上把手與裝飾，就成了可愛的手提包。

圓形加上雲朵，看起來就像捲髮女生。

如果要畫禮物，可以在四方形上畫上十字與蝴蝶結。

雲朵加上枝幹就是樹，三角形加四方形就是房子。

就算失敗也沒關係！用描邊來彌補

如果想讓圖案看起來更時尚、更可愛，可以嘗試這個技巧～
另外，這也是用來彌補失敗的絕招！

♥ 感覺很時尚的線條描邊

用筆為圖案畫上輪廓，能帶給別人成熟的印象！
不小心把印章刻歪了的時候，可以用這個技巧來掩飾。

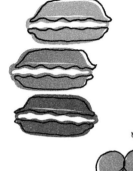

刻意讓圖案超出
輪廓，感覺充滿
時尚感。

畫上臉也很
可愛

♥ 為布偶畫上臉

為俄羅斯娃娃的圖案畫上動物的臉，感覺就像一個個布偶！
俄羅斯娃娃的臉刻失敗的時候，就能利用這個技巧來彌補。

畫上動物的臉
之後，別忘了
畫上耳朵。

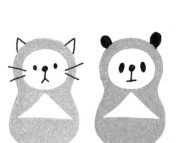

就算沒有刻失敗，
蓋印時還是可以只蓋俄羅斯娃娃的身體。

噗～

如果臉刻失敗了⋯⋯
就直接用筆畫吧！

臉刻失敗的時候，乾脆整個
鏟平，直接用筆畫！

3

印章換裝遊戲

女生小時候最喜歡幫紙娃娃換裝了！
只要刻一個身體，就可以增加造型與配件，
依照個人喜好來進行搭配。

Body

只要在身體上
重疊蓋印即可。

Hair

微翹短髮

可愛包頭

及肩長髮

浪漫捲髮

Dress

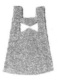

夏季服裝

外出洋裝

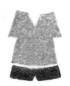

寬鬆 T 恤加短褲

條紋洋裝

Shoes

芭蕾舞鞋

中長靴

Hat

貝蕾帽

尖帽

Total Coordinate!

讓娃娃戴上大大的毛帽

＋

大大的毛帽
很適合搭配貼住臉頰的短髮。

哪個顏色
好看呢？

4 手繪風印章

把感覺只是隨筆畫出來的圖案刻成印章，就能充滿時尚手繪風。
熟能生巧後，可以試著挑戰自己畫的圖案哦！

 把這個圖案刻成印章 充滿時尚手繪風！

隨筆畫出來的圖案，
無論粗細、強弱、傾斜，
都要完整地呈現出來。

蘋果

 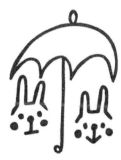

房子　　樹木　　　　　　　一支小雨傘♡

把圖案的線條
直接刻成橡皮章。

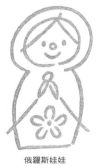

俄羅斯娃娃

若要自己畫圖……
記得不要畫得太仔細，重點是要像塗鴉般一鼓作氣完成。就算線條超出輪廓、感覺歪歪的，都很有味道哦。

5

雕刻小朋友的作品

把小朋友的作品刻成印章，是件很開心的事哦！
那些大人畫不出來、充滿童真的圖案也是一種藝術☆
把小朋友畫給自己的圖刻成印章再送給他們，他們會很開心哦！

小朋友畫的圖案

雨鞋

再把圖案刻成印章

把圖案轉印在橡皮擦上

可以做出自己畫不出來、獨一無二的印章哦！

正二叔叔

桃代姊姊

大張的畫可以縮小再描圖。

重點是要盡可能忠實呈現歪斜、粗糙的線條。

小雞

圖案：高橋由奈小朋友

這一章收集了許多我喜歡的圖案。

一開始，大家可以先完全照書上介紹的圖案來刻。

熟能生巧後再加上其他技巧與元素，

像是為花朵畫上莖、葉，

或者改變男生的髮型，讓他變成女生……

只要有獨創的巧思，就能有更多樂趣哦！

印章的魅力在於可以蓋好幾個相同的圖案、可以換不同的顏色，

或者與其他印章組合在一起，樂趣無窮。

請大家依照喜好來搭配哦♪

此外，我自己很喜歡在蓋印後寫上一些文字，

像是讓人物、動物說話、發出聲音，

感覺印章就有了自己的個性，栩栩如生呢♪

我也很喜歡「笑嘻嘻」、「羞羞臉」這種疊字的組合～

刻好的印章也可以
當做禮物送給朋友哦！
如果附上印台就太棒了！

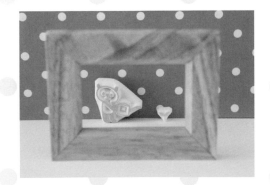

Chapter 3
動手刻刻看！
動手做做看！

這一章將介紹橡皮章的雕刻方式，

以及如何製作第一章介紹的雜貨。

要提升橡皮章的雕刻技巧，多加練習是不二法門。

基本上每個圖案的雕刻方式都一樣，

不會因為圖案而有所改變。

所以大家記得使用刀具的基本方式後，

接下來就只要努力刻、刻、刻就對了！

製作橡皮章的必需品

讓我來介紹一下我使用的工具，
工具準備齊全後，就可以馬上動手做囉！

建議大家買好
一點的筆刀哦。

印台

小一點，可以拿在手上蓋的印台比較方
便，可依用途選擇木用、布用等顏料。
●紙⋯⋯水性、油性　●布⋯⋯水性（布
用顏料，只要用熨斗燙過就可以洗滌）
●木⋯⋯水性（木用顏料）　●塑膠、壓
克力⋯⋯速乾性

軟橡皮

軟橡皮可以用來清
除橡皮擦上的屑屑
與顏料。

描圖紙

描圖用。

紙

試蓋用。

切割墊

可以避免切割橡
皮擦時傷到桌面。

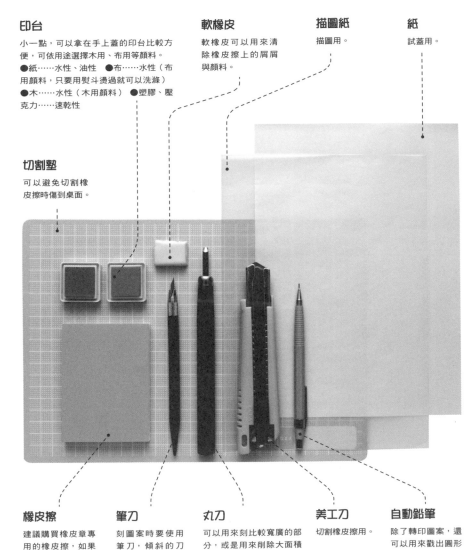

橡皮擦

建議購買橡皮章專
用的橡皮擦，如果
表面有顏色，就可
以掌握刻痕，非常
方便。

筆刀

刻圖案時要使用
筆刀，傾斜的刀
尖可以用來刻細
微的部分。

丸刀

可以用來刻比較寬廣的部
分，或是用來削除大面積
的橡皮擦。可以準備兩支，
一支粗一點、一支細一點，
這樣會更方便。

美工刀

切割橡皮擦用。

自動鉛筆

除了轉印圖案，還
可以用來戳出圖形
的小洞。建議選擇
HB 的筆芯。

如何描圖

使用描圖紙，將圖案轉印在橡皮擦上。
重點是用手壓著描圖紙，盡可能描完整一些，不要有誤差！

圖畫得好，
刻起來也比較輕鬆哦。

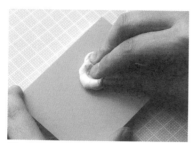

① 用軟橡皮清除橡皮擦上的粉末。

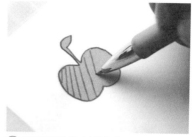

② 將描圖紙放在圖案上，以自動鉛筆描圖。要保留的部分以斜線標示。

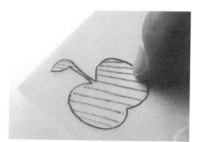

③ 將描圖的那一面蓋在橡皮擦上，接著用指尖輕刮另一面，讓圖案轉印到橡皮擦上。

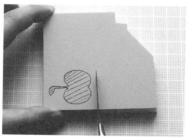

④ 轉印成功後，用美工刀切割橡皮擦。

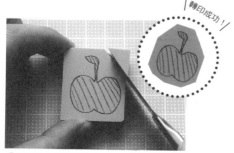

轉印成功！

⑤ 為了方便雕刻，再用美工刀清除不必要的部分。

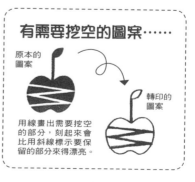

有需要挖空的圖案……

原本的圖案

轉印的圖案

用線畫出需要挖空的部分，刻起來會比用斜線標示要保留的部分來得漂亮。

如何雕刻

橡皮章的雕刻方法很簡單。
重點是拿刀子的手要固定不動，
雕刻時移動的是橡皮擦而不是刀子。

首先要了解
刀片的使用方法！

＊熟悉基本的雕刻方法

圖案

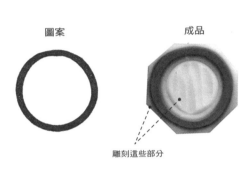

成品

雕刻這些部分

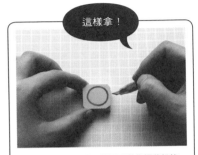

這樣拿！

兩手放在切割墊上，握刀時就像握著鉛筆，
另一手固定橡皮擦。刀刃的方向要隨時如
圖示般傾斜。

1 沿著圖案內側劃出切口

沿著圖案內側下刀，以
逆時鐘方向旋轉橡皮擦，
劃出一圈切口。移動的
是橡皮擦而不是刀子。

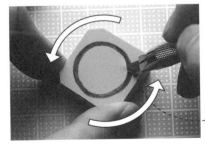

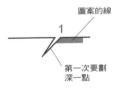

圖案的線

第一次要劃
深一點

刀刃要斜切，而非
垂直切入。

2 在圖案內側刻一道Ｖ字的溝

在①切口向內側移 3mm
處下刀，這次以順時鐘
方向旋轉橡皮擦，劃出
一圈切口，感覺就像在
圖案內側刻一道Ｖ字溝。
刻Ｖ字溝是雕刻橡皮章
的基礎。

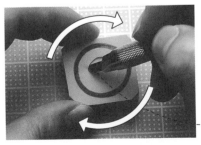

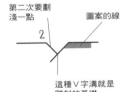

第二次要劃
淺一點

圖案的線

這種Ｖ字溝就是
雕刻的基礎。

第二次要劃淺一點，
但刀刃的角度相同。

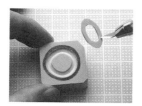

3　清除不需要的部分

各劃一圈後，就可以用刀刃輕戳，取出以 V 字溝切割下來的部分。

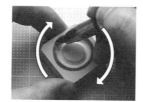

4　沿著圖案外側劃出切口

接下來，沿著圖案外側下刀，以順時鐘方向旋轉橡皮擦，劃出一圈切口。

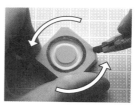

5　在圖案外側刻 V 字溝

同②，在④切口向外移 3mm 處下刀，以逆時鐘方向旋轉橡皮擦，刻一道 V 字溝。

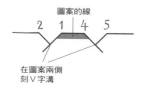

```
        圖案的線
  2   1  /  4   5
```

在圖案兩側刻 V 字溝

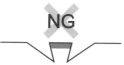

NG

如果第一次劃圈的角度太直，甚至劃進了圖案內側，會導致刻出來的橡皮章容易斷裂。

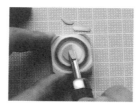

6　雕刻剩餘的部分

圓中以丸刀雕刻。

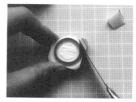

7　切除不需要的部分

用美工刀切除圖案四周不需要的部分，這樣就大功告成了。

雕刻有三個重點！越刻就越能掌握雕刻的感覺。

1　兩手要固定

兩手都不要離開切割墊。用哪一隻手握刀，那隻手的手腕就要固定，雕刻時只移動手指，再用另一隻手旋轉橡皮擦。

2　橡皮擦要維持一定的軸心

旋轉橡皮擦時，如果軸心歪了，切口就會歪掉。要慢慢地旋轉，以維持一定的軸心。

3　刀刃的角度也要固定

握刀時就像握著鉛筆，角度要保持傾斜。有時候刻著刻著，刀刃的方向就會變成垂直，一定要注意哦。

＊挑戰刻蘋果

●●●●●●● 蘋果的雕刻指引 ●●●●●●●

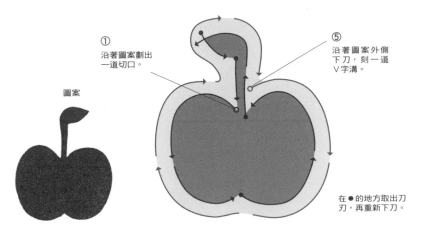

① 沿著圖案劃出
一道切口。

⑤ 沿著圖案外側
下刀，刻一道
Ｖ字溝。

圖案

在 ● 的地方取出刀
刃，再重新下刀。

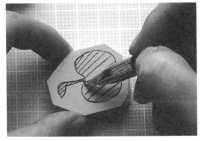

① 從蘋果蒂根部下刀，以順時鐘方向旋
轉橡皮擦，沿著蘋果的形狀劃出切口。

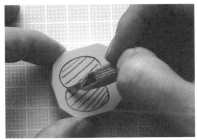

② 劃到轉折處時要取出刀刃，改變橡皮
擦方向後再重新下刀。

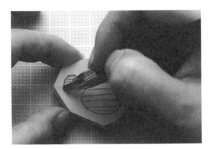

③ 劃到葉片前端時要取出刀刃，改變橡
皮擦方向後再重新下刀。

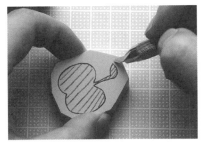

④ 重新下刀劃出的切口，要與③的切口
連接在一起。

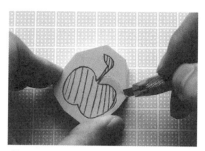

⑤ 沿圖案劃一圈切口後，在切口外側下刀，以逆時鐘方向旋轉橡皮擦，沿圖案刻一道Ｖ字溝。

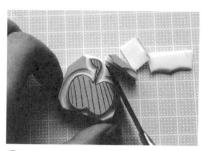

⑥ 刻完後用美工刀切除不需要的部分。

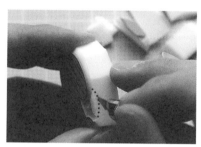

⑦ 蘋果蒂根部等轉折處，不需要用美工刀整個切除，可以用筆刀自側面下刀（如虛線部分）削除表面就好。

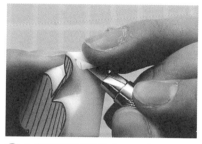

⑧ 之後再用筆刀修飾印面，清除因⑦形成的稜角。

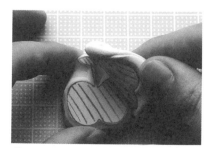

⑨ 以軟橡皮覆蓋表面，清除自動鉛筆的筆芯、屑屑。按壓時要用力，不要輕拍。

刻好了！

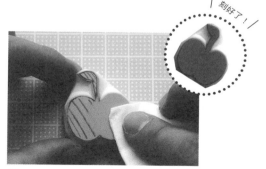

⑩ 接著用卸妝油與面紙輕拭，清除自動鉛筆畫出來的線。最後再用軟橡皮按壓，就大功告成了。

*刻出美美的圖!

如何完美挖空
要挖空線條,重點在於下刀時要淺一點。

圖案

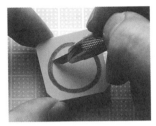

① 自圖案內側下刀,感覺像是
要削除表面般淺淺的,接著以
順時鐘方向旋轉橡皮擦,劃出
一圈切口。

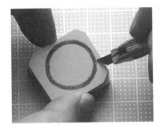

② 自圖案外側往方才①劃出的
切口下刀,一樣淺淺的,接著
以逆時鐘方向旋轉橡皮擦,刻
一道V字溝。

如何刻出小小的圓
刻小小的圓,就像是要切除馬鈴薯的芽眼。

圖案

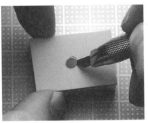

① 下刀時將刀刃平擺,接著以
刀刃前端為軸心,以逆時鐘方
向旋轉橡皮擦,刻出一圈切口。

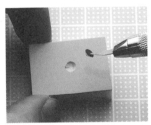

② 用刀刃輕戳,取出割下來的
部分。

如何刻出漂亮的角度

雕刻三角形或葉片前端的銳角時，記得切口要交叉。

圖案

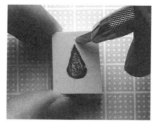

① 在圖案上劃切口時，記得要在線條延伸處下刀。

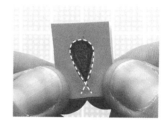

② 劃一圈之後，記得最後也要在線條延伸處取出刀刃，讓切口交叉。

如何刻出急轉彎的線條

當直線要急轉彎的時候，可以稍微提起刀刃，讓切入的深度淺一點。

圖案

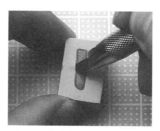

① 在圖案上劃切口時，直線就按照一般方法進行。

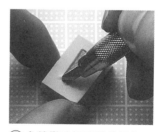

② 急轉彎時候要稍微提起刀刃，切淺一點，接著以順時鐘方向旋轉橡皮擦。回到直線時，再切深一點。

原來如此！

73

如何蓋印

刻好之後就趕緊試著蓋蓋看！
不過在蓋之前，記得先看一下蓋印的重點。

用海綿狀的印台蓋印時，記得要把印台拿在手上輕壓。

＊基本的蓋印方法

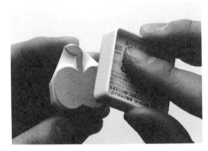

1 用印台輕壓印章

將印台拿在手上，輕輕地將印台壓在印章表面，均勻上色。

2 將圖案蓋在紙上

用兩手蓋印，蓋印時施力要均勻，以免沒蓋清楚。

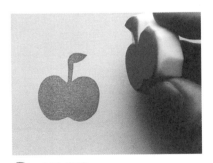

3 大功告成

將印章自紙上移開。

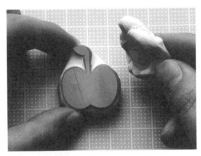

4 用軟橡皮清除顏料

在廢紙上蓋幾次印章後，再用軟橡皮按壓幾次，與顏料清除乾淨。

＊各種蓋印技巧

分色蓋印
如果要用不同的顏色蓋同一個印章，記得先從淺色開始。

① 先將印台輕壓鬱金香莖、葉的部分，連接處要使用印台的角落仔細上色。

② 用與①不同的顏色輕壓花的部分，連接處也要使用印台的角落，避免與莖的顏色重疊，最後再蓋在紙上。

漸層蓋印
只要使用七色印台，就可以輕鬆地蓋出漸層的感覺。

七色印台可以只用一個顏色，也可以同時用好幾個顏色！

將印台拿在手上，選擇喜愛的顏色，輕輕地將印台壓在印章表面。上色時稍微拉一下印台（距離大約是數 mm）就可以產生漸層的感覺，最後再蓋在紙上。

哇～好漂亮！

重疊蓋印（雙版蓋印）

將圖案分成兩版，瞄準後再蓋印。

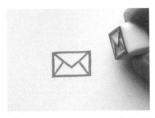

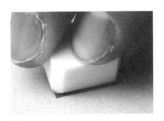

① 製作兩個印章，分別是只有外框與沒有外框的圖案。先刻只有外框的印章，蓋在描圖紙上後，再依照尺寸刻沒有外框的圖案。

② 將只有外框的圖案蓋在紙上。

刻出第一版的印章後，以第一版的圖案為基準來刻第二版的印章。

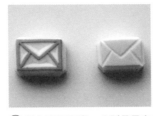

③ 以不同的顏色為沒有外框的圖案上色，將印章一角與②的內角接在一起。

④ 從旁邊瞄準，確認印章沒有與②的外框重疊。

加上陰影

利用相同的印章，調整位置與顏色，感覺就像有了陰影。

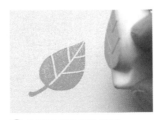

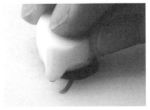

① 先用陰影的顏色蓋印。

② 清除剩餘的顏料，以比①深的顏色上色後蓋在①上，但位置要稍微偏一點。

常見問題廣場☆

讓我來回答一下大家的問題吧！

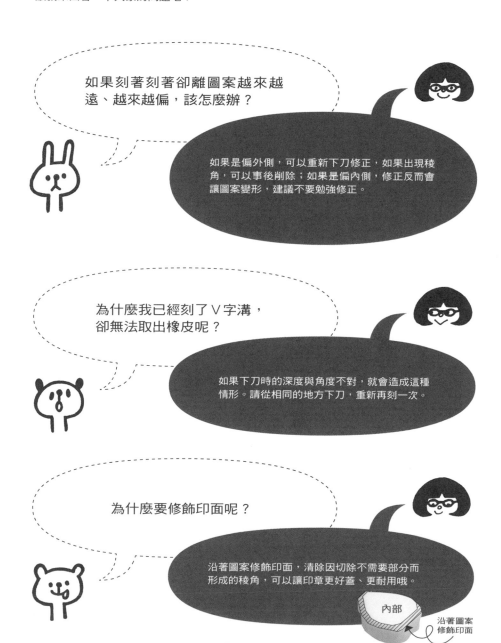

如果刻著刻著卻離圖案越來越遠、越來越偏，該怎麼辦？

如果是偏外側，可以重新下刀修正，如果出現稜角，可以事後削除；如果是偏內側，修正反而會讓圖案變形，建議不要勉強修正。

為什麼我已經刻了Ｖ字溝，卻無法取出橡皮呢？

如果下刀時的深度與角度不對，就會造成這種情形。請從相同的地方下刀，重新再刻一次。

為什麼要修飾印面呢？

沿著圖案修飾印面，清除因切除不需要部分而形成的稜角，可以讓印章更好蓋、更耐用哦。

內部

沿著圖案修飾印面

製作橡皮章雜貨

在此說明如何製作第一章（P6～25）介紹的雜貨☆
大家可以依照自己的喜好來變化哦！

Letter & Card

立體小兔卡片

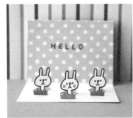

P6

準備材料

· 明信片大小的西卡紙或圖畫紙
· 點點花紋的布　· 筆
· 雙面膠　· 美工刀

原尺寸圖案

· P48　無聊小兔
· P36　草
· P42　HELLO

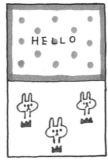

注意！
要將布貼在紙上時，
只要用雙面膠就可以
貼得很漂亮哦！

←── 10cm ──→

14.8 cm　──→

① 將西卡紙對折

② 用雙面膠將布貼在紙上，
蓋上圖案

③ 蓋上圖案，用
筆在臉頰上畫
紅暈

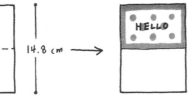

這邊要
用折的

④ 沿著圖案劃出切口，
做成立體卡片

78

快樂信件組

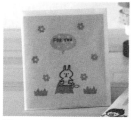

P7

準備材料
・描圖紙（信封用）
・色紙（信紙用）
・筆
・膠水或立可黏
・剪刀

原尺寸圖案
・P40 小兔子
・P41 對話框
・P36 花、草
・P37 樹幹
・P45 打招呼
・P39 色鉛筆

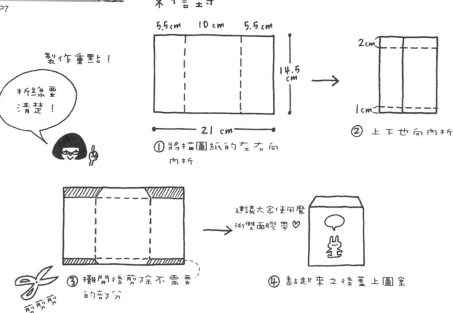

＊信封

製作重點！

折線要清楚！

5.5cm　10cm　5.5cm

14.5cm

21cm

① 將描圖紙的左右向內折

2cm

1cm

② 上下也向內折

建議大家使用魔術雙面膠帶♡

③ 攤開後剪除不需要的部分

剪剪剪

④ 黏起來之後蓋上圖案

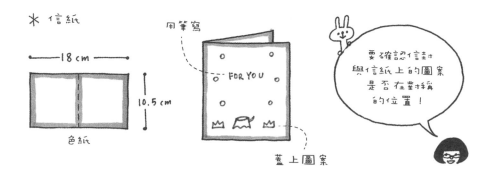

＊信紙

18cm

10.5cm

色紙

用筆寫

FOR YOU

蓋上圖案

要確認信封與信紙上的圖案是否在差不多的位置！

俄羅斯娃娃卡片

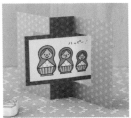

P8

準備材料

· 明信片大小的西卡紙或圖畫紙
· 紙 · 酒精性麥克筆
· 雙面膠 · 美工刀

原尺寸圖案

· P50 俄羅斯娃娃 L、M、S

① 在西卡紙上折出折
　線與劃出切口

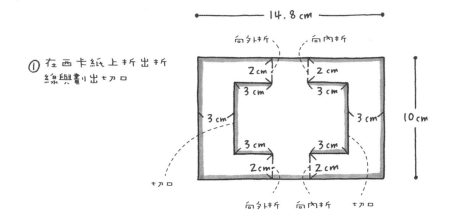

向外折　　　向內折

2cm　　2cm

3cm　　3cm

3cm　　　　　　3cm

3cm　　3cm

2cm　　2cm

14.8 cm

10cm

切口

向外折　向內折　切口

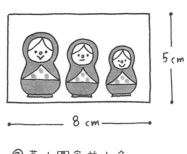

5cm

8 cm

② 蓋上圖案並上色

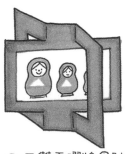

③ 用雙面膠將①貼
　在②上就大功告
　成了 ☺

窗邊女孩卡片

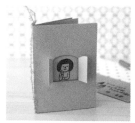

P9

準備材料
・明信片大小的西卡紙或圖畫紙
（外封與內頁）
・裝飾繩
・美工刀

原尺寸圖案
・P41　撐著臉頰的小女生、
　　　對話框

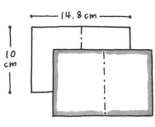

① 將西卡紙對折

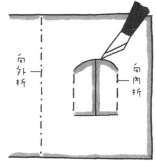

② 在封面用的西卡紙上
　割出窗戶的形狀

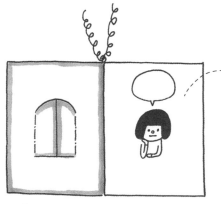

蓋上圖案

③ 重疊兩張西卡紙，
　並綁上裝飾繩

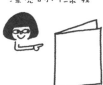

用錐子可以畫出
漂亮的折線哦

Gift

花草種子袋

P10

準備材料

· 薄紙
· 透明塑膠袋
· 西卡紙　· 裝飾繩
· 花的種子　· 紙膠帶
· 筆　· 打孔機　· 剪刀

原尺寸圖案

· P52　蝴蝶精靈

② 放進透明塑膠袋裡

① 用薄紙把種子包起來，
接著用紙膠帶密封

　→　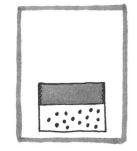

③ 配合塑膠袋的尺寸
剪紙並對折

④ 蓋上圖案

用筆寫上。

⑤ 用單孔的打孔機
打孔後，再穿過
可愛的繩子

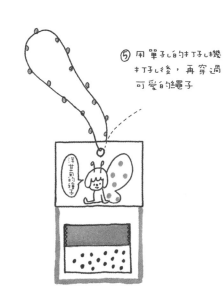

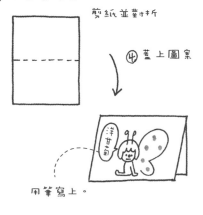

元氣飲料

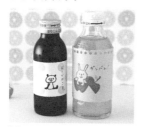

P11

準備材料

・紙（計算紙或便條紙）
・營養飲料（將標籤撕除）
・筆　・膠帶　・剪刀

原尺寸圖案

・P40　熊貓
・P58　圓形
・P35　蘋果小兔

① 配合瓶子的尺寸剪紙再蓋上圖案

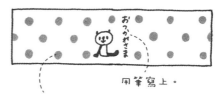

用筆寫上。

蓋上許多圓形，感覺就好像黑點點花紋 ☺

② 將紙捲在瓶子上，
用膠帶固定

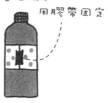

印章包裝紙

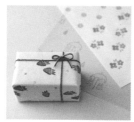

P12

準備材料

・紙（影印紙或一般白紙）

原尺寸圖案

・P35　草莓
・P62　一支小雨傘♡
・P28　水滴
・P30　花草
・P58　圓形

蓋上比較大的圖案，
接著在空白處蓋上水滴

這樣蓋可以讓圖案看起來很均勻

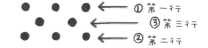
　　　　← ① 第一行
　　　　← ③ 第三行
　　　　← ② 第二行

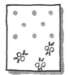

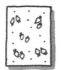 不要想太多，隨機蓋上草莓圖案，
再將軟橡皮的前端搓圓，
在空白處蓋上點點 ☺

紙袋與標籤

P13

準備材料
- 市售紙袋
- 西卡紙或圖畫紙（標籤用）
- 紙（迷你信封用）
- 裝飾繩 ・筆 ・打孔機
- 剪刀 ・美工刀

原尺寸圖案
- P40 俄羅斯娃娃
- P58 瓢蟲
- P28 心形 1

＊ 標籤

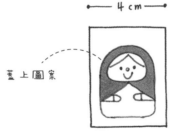

用單孔的
打孔機打孔

斜剪

藍上圖案

劃出切口

＊ 迷你信封

3cm

2cm

對折

用筆畫上

夾在俄羅斯娃娃
胸前的切口裡

＊ 紙袋

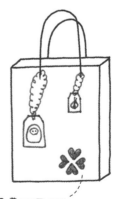

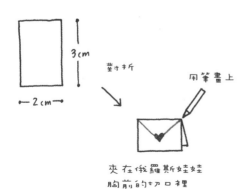

♥ 藍四個心形，
看起來就象幸運草

84

Stationery

我的月曆

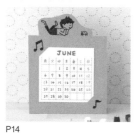

P14

準備材料

・西卡紙或圖畫紙（外框用）
・紙（月曆用）・筆
・膠帶 ・美工刀

原尺寸圖案

・P47 日光浴
・P28 音符1、2
・P42 JUNE

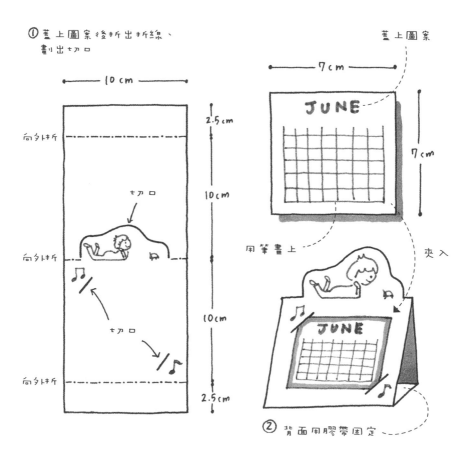

① 蓋上圖案後折出折線、
　劃出切口

蓋上圖案

10cm

2.5cm

10cm

切口

10cm

切口

2.5cm

向外折

向外折

向外折

7cm

7cm

JUNE

用筆畫上

夾入

JUNE

② 背面用膠帶固定

日式人偶長尾夾索引

準備材料

· 西卡紙或圖畫紙
· 迴紋針　· 筆
· 膠帶　· 剪刀

原尺寸圖案

· P51　日式人偶系列

P15

① 蓋上圖案後將圖案剪下，
　記得四周要留白

若要寫標題，
記得在貼迴紋
針前寫上去。

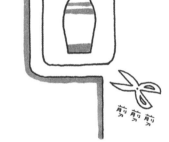

剪剪剪

② 在背面貼上迴紋針

背面　　+　　　　=　用膠帶固定

注意迴紋針方向！

文具盒標籤

P16

準備材料

標籤紙　・資料夾
・筆　　・剪刀

原尺寸圖案

・P41　文字貓
・P44　活潑女生
・P36　花

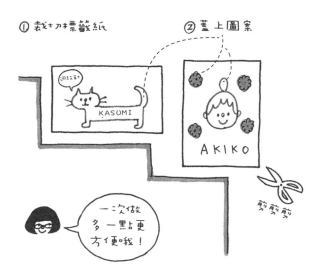

① 裁切標籤紙

② 蓋上圖案

KASUMI

AKIKO

一次做多一點更方便哦！

剪剪剪

③ 用筆寫上文字，貼在文具盒上

書衣與書箋

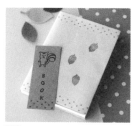

P17

準備材料

・紙（書衣用）
・西卡紙（書箋用）
・剪刀

原尺寸圖案

・P49　好奇松鼠
・P42　BOOK
・P54　橡果
・P40　點點

＊書衣

① 依照書的尺寸準備製作用紙

② 蓋上黑點點的圖案

③ 蓋上橡果的圖案

向外折

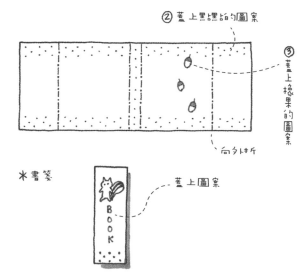

＊書箋

BOOK

蓋上圖案

Kitchen & Dining

迷你旗桿

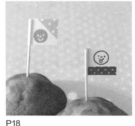

P18

準備材料

· 西卡紙或圖畫紙
· 牙籤
· 紙膠帶　· 膠水
· 剪刀

原尺寸圖案

· P29　微笑、鬼臉、哭泣
· P35　草莓
· P54　栗子

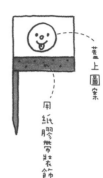

② 把牙籤夾在
中間後對折

蓋上圖案

用紙膠帶裝飾

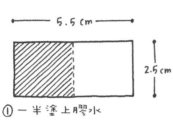

|← 5.5 cm →|

2.5 cm

① 一半塗上膠水

密封罐標籤

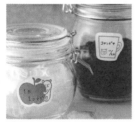

P19

準備材料

· 標籤紙　· 密封罐
· 剪刀

原尺寸圖案

· P35　文字蘋果
· P33　馬克杯

① 在標籤紙上蓋上圖案
② 裁切
③ 貼在密封罐上

剪剪剪

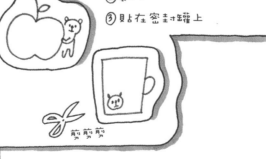

貼在其他地方也很可愛 ♡

也可以寫
「好東西要跟好朋友分享」
貼在袋子上！

餐具卡

P20

準備材料

· 明信片大小的西卡紙或圖畫紙
· 紙膠帶
· 美工刀

原尺寸圖案

· P32 西點師傅
· P33 甜甜圈

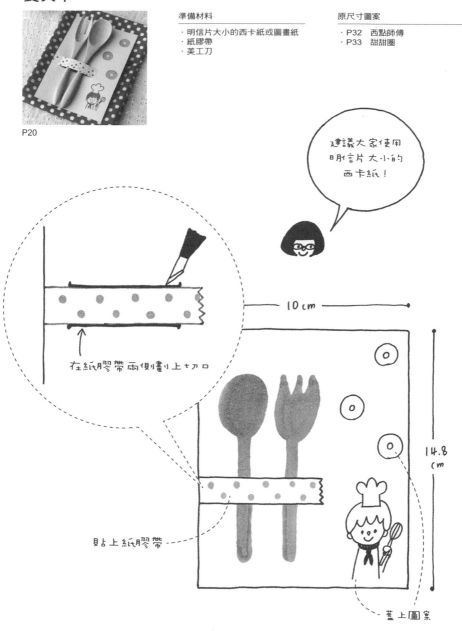

建議大家使用
明信片大小的
西卡紙！

在紙膠帶兩側劃上切口

10 cm

14.8 cm

貼上紙膠帶

蓋上圖案

自家 Café 菜單

P21

準備材料

· 西卡紙或圖畫紙
· 紙 · 筆 · 膠水 · 剪刀

原尺寸圖案

· P48 悠閒小豬
· P32 馬卡龍
· P41 底線熊貓

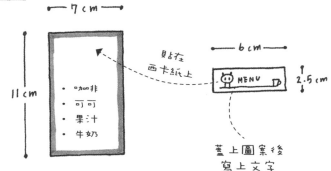

←—— 7cm ——→

| |
| 11cm |

· 咖啡
· 可可
· 果汁
· 牛奶

貼在
西卡紙上

←— 6cm —→

🐱 MENU ☕

2.5cm

蓋上圖案後
寫上文字

←—— 10 cm ——→

10 cm

貼在
西卡紙上

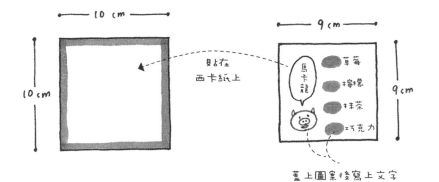

←—— 9cm ——→

馬卡龍

草莓
檸檬
抹茶
巧克力

9cm

蓋上圖案後寫上文字

✳ 外框

 外框

劃上切口

2cm

←———— 12.5cm ————→

對折

插入

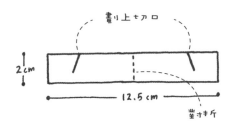

90

Interior

長條紙片裝飾

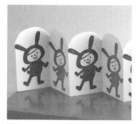

P22

準備材料

・西卡紙或圖畫紙 ・剪刀

原尺寸圖案

・P51 小兔玩偶裝

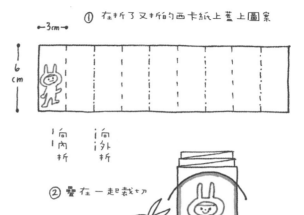

① 在折了又折的西卡紙上蓋上圖案

←3cm→

6 cm

向 向
內 外
折 折

② 疊在一起裁切

盆栽標籤

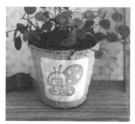

P23

準備材料

・碎布 ・盆栽
・雙面膠 ・剪刀

原尺寸圖案

・P52 蝴蝶精靈

① 在碎布背面貼上雙面膠

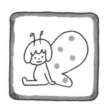

② 用剪刀修飾角落，
蓋上圖案後貼在盆栽上

印章藝術

P24

準備材料

· 西卡紙或圖畫紙　· 點點花紋的布
· 相框　· 筆
· 裝飾用鈕扣或蝴蝶結
· 雙面膠　· 接著劑
· 美工刀

原尺寸圖案

· P33　甜甜圈、好好吃、馬克杯

✱ 右邊相框

① 依照相框大小裁切西卡紙，
　用雙面膠把布貼在西卡紙上

② 在剪成甜甜圈的西卡紙上
　蓋上圖案，接著貼在紙上

③ 放進相框裡

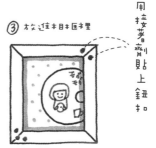

用接著劑貼上鈕扣

✱ 左邊相框

① 在西卡紙上蓋上圖案，
　用筆畫上盤子與餐具

將蝴蝶結貼在西卡紙上

貼

② 畫上小熊後
　放進相框裡

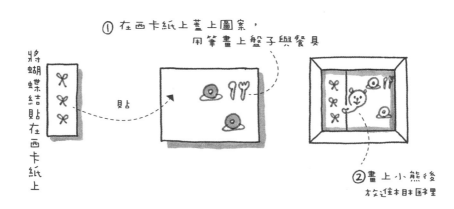

可愛吊飾

P25

準備材料

· 西卡紙或圖畫紙
· 線　· 膠帶　· 美工刀
· 剪刀

原尺寸圖案

· P40　熊貓
· P36　花
· P30　鑰匙

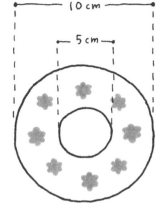

① 將紙剪成甜甜圈的
形狀後蓋上圖案

② 在西卡紙上蓋上圖案後裁切

剪剪剪

③ 用膠帶在
背面黏上線

結語

刻橡皮章的時候，
刻著刻著，就會進入「廢寢忘食」的狀態。
心無旁騖，只是一直刻、刻、刻……
如果一天有一段這樣的時間，哪怕只有三十分鐘還是一小時，
都會是很好的充電時間呢。

我製作印章時，
最喜歡的就是「蓋印的瞬間」。
上色、把印章蓋在紙上，真是讓人既緊張又期待……
慢慢移開印章的時候，
每個人臉上都會忍不住浮現笑容。

刻完一個，就會想繼續刻下一個。
這就是橡皮章的魅力。

要覺得刻橡皮章有趣，
重點在於不能太戰戰兢兢。
我在刻印章的時候，
總是覺得「失敗了也沒關係，拿來當橡皮擦用就好」。
刻橡皮章沒有一定的規則與流程，
請放輕鬆，自由自在地享受雕刻的過程吧♪

<div align="right">mizutama</div>

作者簡介

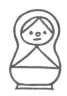

mizutama（田邊香純）

日本山形縣米澤市出生，目前定居在日本青森縣青森市。
曾經從事招牌製作等工作，自 2005 年起開始雕刻橡皮章，
並成為活躍的手作作家。目前除了在部落格發表自己的
作品，亦成立橡皮章教室，商品則在雜貨鋪寄賣。既可
愛又時尚的世界觀，在日本擁有眾多支持者。著有《快
樂又可愛的橡皮章》（暫譯，日文版由 Boutique 社出
版）、《用橡皮章製作賀年卡》（暫譯，此為共著作品，日
文版由小學館出版）等。

橡皮章　mizutama 部落格
http://mizutamahanco.blog27.fc2.com/

高寶書版集團
gobooks.com.tw

CI 040

隨手刻橡皮章，第一顆就上癮：可愛印章 × 幸福手作雜貨 × 屬於自己的手感生活
消しゴムはんこのちょこっとアイデア

作 者	mizutama	
譯 者	賴庭筠	
編 輯	段芊卉	
校 對	葉子華、余純菁	
排 版	趙小芳	
美術編輯	陸聖欣	
出 版	英屬維京群島商高寶國際有限公司台灣分公司	
	Global Group Holdings, Ltd.	
地 址	台北市內湖區洲子街88號3樓	
網 址	gobooks.com.tw	
電 話	(02) 27992788	
電 郵	readers@gobooks.com.tw（讀者服務部）	
	pr@gobooks.com.tw（公關諮詢部）	
傳 真	出版部 (02) 27990909 行銷部 (02) 27993088	
郵政劃撥	19394552	
戶 名	英屬維京群島商高寶國際有限公司台灣分公司	
發 行	希代多媒體書版股份有限公司/Printed in Taiwan	
初版日期	2012年7月	

KESHIGOMU HANKO NO CHOKOTTO IDEA
Copyright © 2011 by mizutama
First published in 2011 in Japan by PHP Institute, Inc.
Traditional Chinese translation rights arranged with PHP Institute, Inc.
through Japan Foreign-Rights Centre/ Bardon-Chinese Media Agency
Traditional Chinese translation copyright © 2012 Global Group Holdings, Ltd.

國家圖書館出版品預行編目 (CIP) 資料

隨手刻橡皮章，第一顆就上癮：可愛印章 × 幸福
手作雜貨 × 屬於自己的手感生活 / mizutama 著，
賴庭筠譯 . -- 初版 . -- 臺北市：高寶國際出版：希代
多媒體發行, 2012.07
　　面； 公分 . -- (嬉生活；CI 040)
　　譯自：消しゴムはんこのちょこっとアイデア

ISBN 978-986-185-719-0(平裝)

1. 工藝美術　2. 勞作

964　　　　　　　　　　101008611